深夜食堂

㉘

安倍夜郎

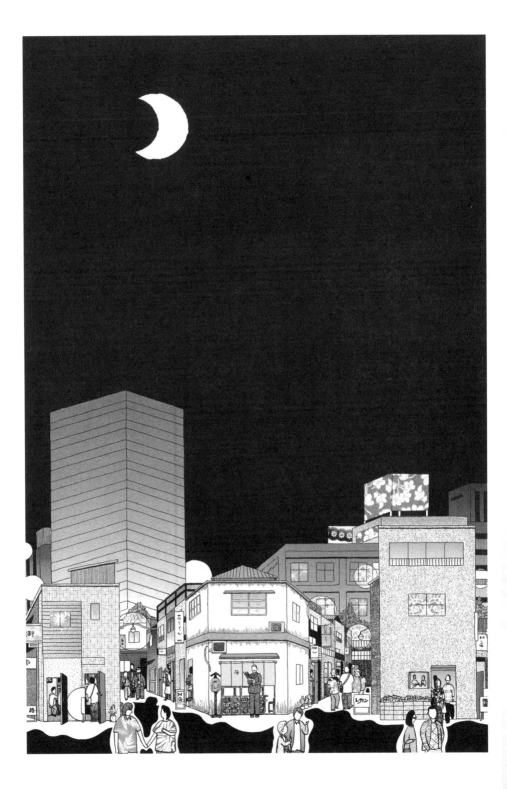

菜單

凌晨四點

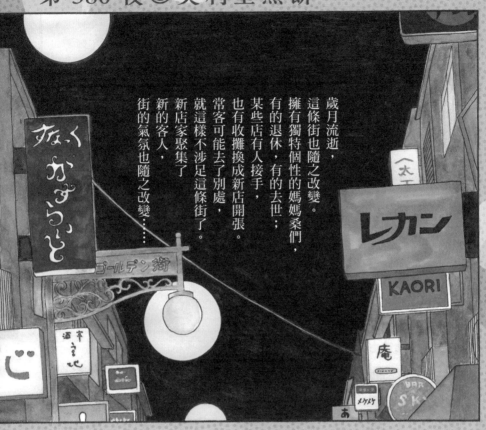

歲月流逝，
這條街也隨之改變。
擁有獨特個性的媽媽桑們，
有的退休，有的去世；
某些店有人接手，
也有收攤換成新店開張。
常客可能去了別處，
就這樣不涉足這條街了。
新的客人，
新的店家聚集了，
街的氣氛也隨之改變⋯⋯

那個⋯⋯
能做美利
堅煎餅嗎？

斜對面
那家叫
「REKAN」
店裡的
招牌菜喔。

美利堅煎餅，
是什麼啊？

我好久沒來了，看到店門上貼著「暫停營業」的告示，有人知道REKAN發生什麼事了嗎？

媽媽桑腦中風病倒了，現在在醫院復健呢。

……這樣啊

對了，美利堅煎餅是什麼樣的料理啊？

在仙台叫做咚咚燒，麵餅上加喜歡的料，然後淋醬油。

還有紅薑和柴魚片。

對對。

麵粉加水和雞蛋做成麵團……料的話就放切碎的小卷和小蝦米之類的。

我大概明白了。做做看吧。

像披薩一樣切成八塊。

正中央是美奶滋。

喔!

我開動了。

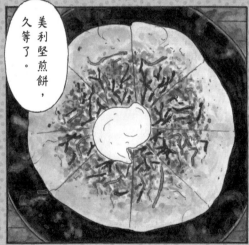

美利堅煎餅,久等了。

如何?

這個也很好吃，但有點不一樣。

各位前輩，不介意的話請吃吃看。

……這樣啊

怎樣？

我開動了。

那我不客氣了。

媽媽桑還在上面撒味精……

是吧？

嗯，麵皮要再有彈性一點。

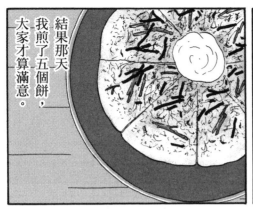

結果那天我煎了五個餅，大家才算滿意。

知道了。我再試一次。

還是試做品就是了。

聽說這裡有美利堅煎餅？

次日——

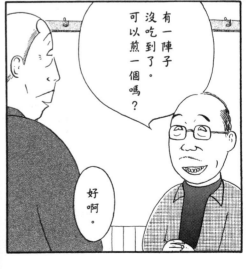

有一陣子沒吃到了。可以煎一個嗎？

好啊。

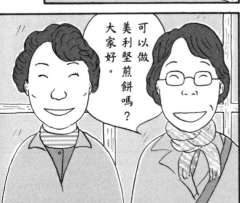

可以做美利堅煎餅嗎？大家好。

那天有兩組客人。
第二天有三個人。
週末有七個人
來吃美利堅煎餅。
每次我都詢問
他們的意見，
慢慢改良。

但是⋯⋯
還差一點點。

嗯！

我開動了。

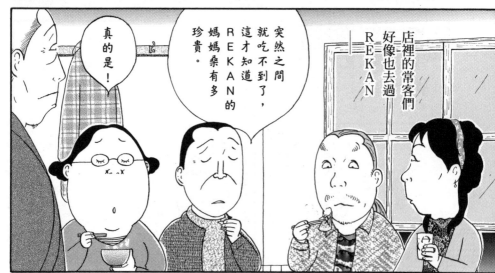

真的是！

突然之間
就吃不到了，
這才知道
REKAN的
媽媽桑有多
珍貴。

店裡的常客們
好像也去過
REKAN

○

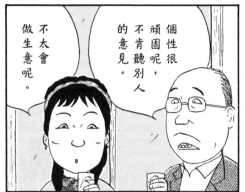
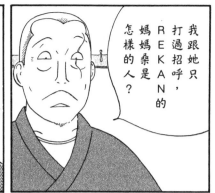

不太會做生意呢。

個性很頑固呢，不肯聽別人的意見。

我跟她只打過招呼，REKAN的媽媽桑是怎樣的人？

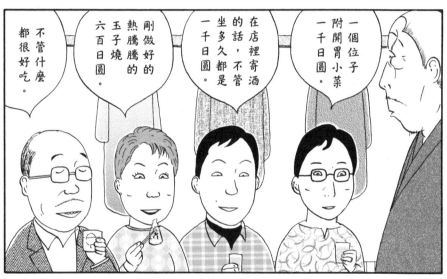

不管什麼都很好吃。

剛做好的熱騰騰的玉子燒六百日圓。

在店裡寄酒的話，不管坐多久都是一千日圓。

一個位子附開胃小菜一千日圓。

真的很任性啊�⋯⋯

但是客人一多，忙起來她就不高興了。

常常抱怨都沒客人。

一一

REKAN的小瑪莉，是個正直的好人。

大家好，我是REKAN的弟弟……

他聽說REKAN的常客都到這裡來了，所以來拜訪。

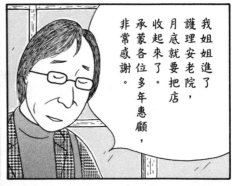
歡迎光臨。

喀啦

我姐姐進了護理安老院，月底就要把店收起來了。承蒙各位多年惠顧，非常感謝。

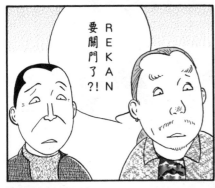
REKAN要關門了？！

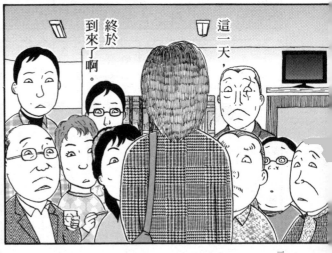
這一天，終於到來了啊。

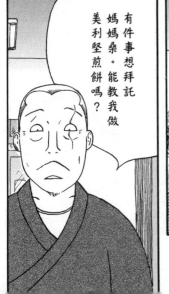
有件事想拜託媽媽桑。能教我做美利堅煎餅嗎？

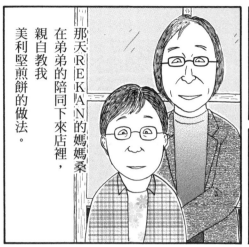

那天REKAN的媽媽桑在弟弟的陪同下來店裡，親自教我美利堅煎餅的做法。

只加蛋白嗎？那蛋黃怎麼辦？

低筋麵粉加上水和蛋白。

周圍加小蝦米跟小卷……紅薑，再撒上柴魚片跟海苔，最後淋醬油。

原來如此。

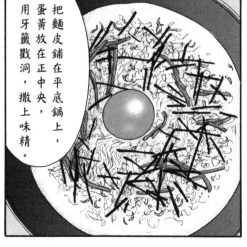

把麵皮鋪在平底鍋上，蛋黃放在正中央，用牙籤戳洞，撒上味精。

一三

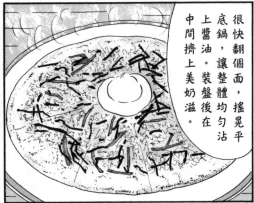

很快翻個面，搖晃平底鍋，讓整體均勻沾上醬油。裝盤後在中間擠上美奶滋。

喔喔！

就是這樣！

嗯。

對對。

就是這個。

小瑪莉，承蒙招待。

感謝大家長久以來的照顧。

好久沒吃到了。

果然很好吃。

驚惜韶光匆促

?!

驪歌初動
離情轆轆

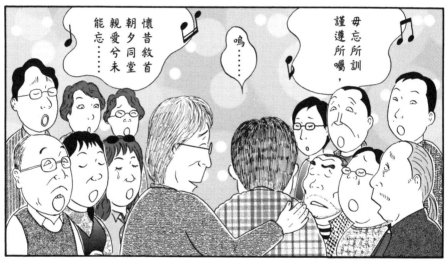

懷昔敘首
朝夕同堂
親愛兮未
能忘……

嗚……

毋忘所訓
謹遵所囑，

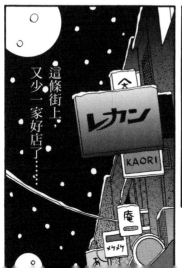

這條街上，又少一家好店了……

レカン

KAORI

庵

驪歌啊……

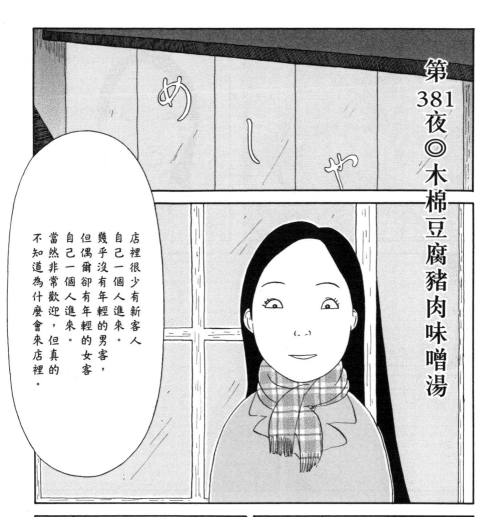

店裡很少有新客人自己一個人進來。

幾乎沒有年輕的男客，但偶爾卻有年輕的女客自己一個人進來。

當然非常歡迎，但真的不知道為什麼會來店裡。

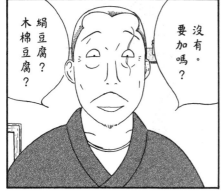

絹豆腐？
木棉豆腐？

沒有。
要加嗎？

她點了熱酒和豬肉味噌湯，然後說，

豬肉味噌湯裡有豆腐嗎？

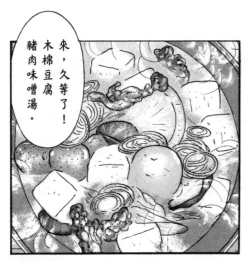

來，久等了！木棉豆腐豬肉味噌湯。

木棉豆腐！

嗯。

呼、呼，

我開動了。

真可愛啊。

呵呵。

妳怎麼想到要來店裡呢？

是我爸爸推薦我來的。

她叫小鈴，在老家香川的大學畢業後，去年來東京的公司上班。正月回老家的時候，聽爸爸提起店裡的事。

她爸爸十四、五年前單身赴任來東京，那個時候來過店裡。

令尊大名是？

他叫寺西薰。

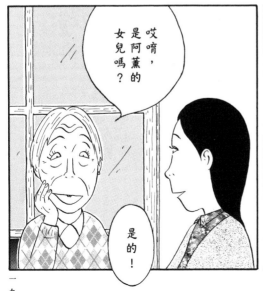

哎唷，是阿薰的女兒嗎？

是的！

親子兩代的客人真令人高興。在那之後小鈴偶爾會過來，每次都點熱酒和豬肉味噌湯定食。

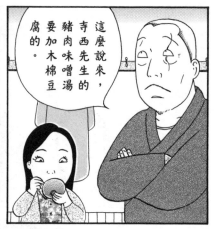

這麼說來，寺西先生的豬肉味噌湯要加木棉豆腐的。

進來的是常客歌舞伎町橡木夜總會的加代子媽媽桑。

呼，好冷。

要加木棉豆腐。

好的。

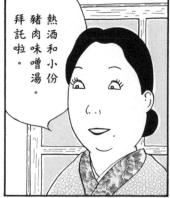

熱酒和小份豬肉味噌湯。拜託啦。

二二〇

……

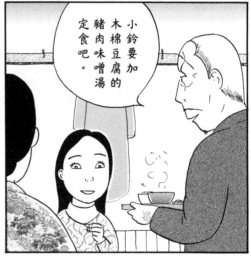

小鈴要加木棉豆腐的豬肉味噌湯定食吧。

加代子媽媽桑加絹豆腐。

呼呼。

呵、呵。

呼、呼。

小鈴離開後。

那個孩子是寺西先生的女兒喔。

咦，寺西，是薰先生嗎？

是的。她去年從香川來東京，在四谷的公司上班。

這樣啊，薰先生的女兒……

令嬡嗎？

0：38

3月3日 日曜日

嗯。對不起。

很可愛啊。

二二二

曾經有過這種事呢。

要是沒有這個孩子，我早就離婚了。

……

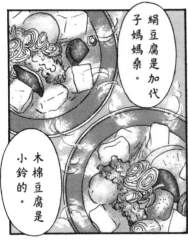

絹豆腐是加代子媽媽桑。

木棉豆腐是小鈴的。

小鈴和加代子媽媽桑在那之後好幾次在店裡碰到，兩個人就熟起來了。當然加代子媽媽桑沒有說跟小鈴爸爸有過一段情的事。

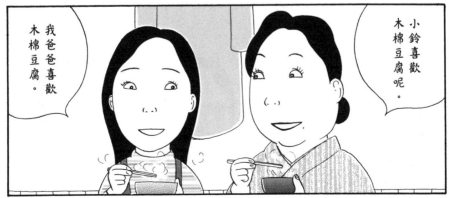

小鈴喜歡木棉豆腐呢。

我爸爸喜歡木棉豆腐。

小鈴的爸爸怎樣的人？

他現在在高松繼承我外祖父的物業管理公司，以前當公務員的時候，來東京單身赴任過。

不太好相處，但對我非常溫柔。

這樣啊⋯⋯小鈴非常喜歡爸爸吧？

咦，為什麼問？

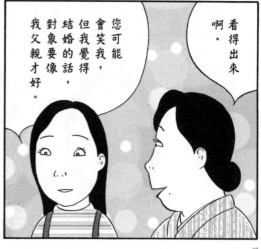

看得出來啊。

您可能會笑我，但我覺得結婚的話，對象要像我父親才好。

小鈴的爸爸半個月之後突然去世了。好像是心肌梗塞。

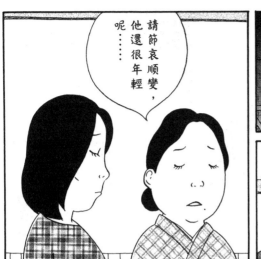

請節哀順變，他還很年輕呢……

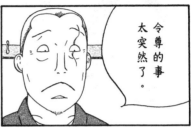

令尊的事太突然了。

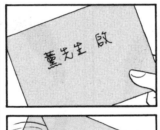

這個夾在我爸爸的舊記事本裡。

薰先生　啟

加代子　等

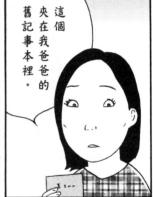

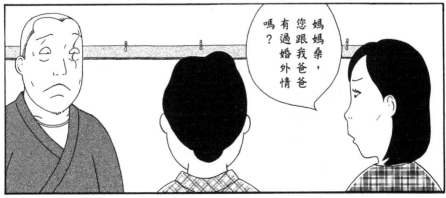

媽媽桑，您跟我爸爸有過婚外情嗎？

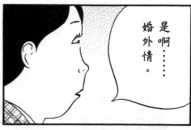

是啊……婚外情。

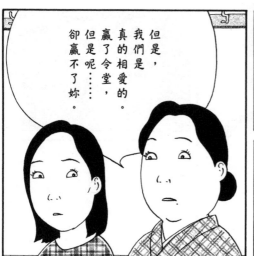

但是，我們是真的相愛的。贏了令堂，但是呢……卻贏不了妳。

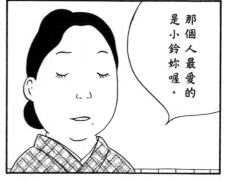

那個人最愛的是小鈴妳喔。

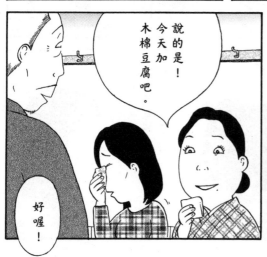

說的是！今天加木棉豆腐吧。

好喔！

……要不要豬肉味噌湯啊。

第 382 夜◎土川七

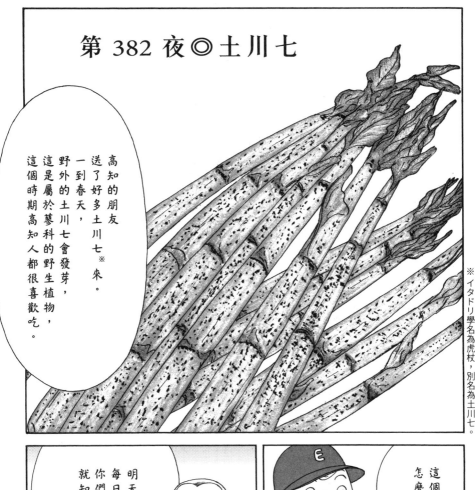

高知的朋友
送了好多土川七※來。
一到春天，
野外的土川七會發芽，
這是屬於蓼科的野生植物，
這個時期高知人都很喜歡吃。

※イタドリ學名為虎杖，別名為土川七。

這個
怎麼吃？

去皮氽燙
或是鹽漬，
撇掉浮末，
然後……

明天做成
每日小菜，
你們吃吃看
就知道了。

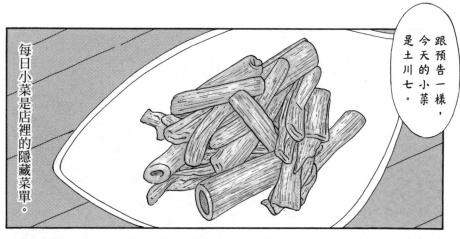

跟預告一樣，今天的小菜是土川七。

每日小菜是店裡的隱藏菜單。

這個來來多少都吃得下。

有嚼勁，沒有草腥味，很好吃。

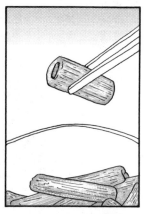

我要！

好的。

有土川七嗎？

有。燉的土川七。

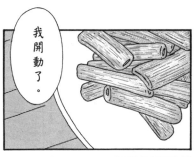

我開動了。

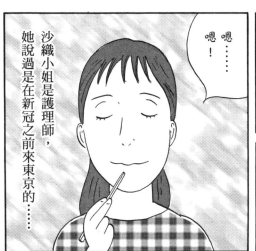

沙織小姐是護理師，她說過是在新冠之前來東京的……

嗯！

嗯……

土川七了……

沒有吃過已經好多年

嗯，是的。

沙織小姐，老家是不是高知啊？

沒有，家人都不在了，我應該不會再回去了吧。

沒有回過高知嗎？

沙織離開後——

……

她看起來是有隱情啊

……

沙織小姐?! 昨天的土川七還剩下一點。

次日——

め
し

有土川七嗎?

高知的人都喜歡土川七啊。

我開動了。

嗯……一到春天，河堤啊，路邊啊長得到處都是。

折斷土川七的時候，會發出清脆的聲音，很好聽的。

但要是摘了很多，媽媽就會有點嫌棄。因為削皮很麻煩。

哈哈哈哈，最麻煩的就是削皮了。

我很喜歡媽媽做的土川七煮跟炒土川七……

沙織小姐從懂事起就跟當護理師的媽媽相依為命。她在老家護理學校畢業後，當了護理師。後來跟醫院繼承人一見鍾情結婚了，但是沒有小孩，小姑也處得不好，跟婆婆、小姑人生了孩子，先生在外面跟人生了孩子，她知道後就離婚了，之後媽媽突然去世，她就來了東京。

我很喜歡媽媽做的土川七炒肉末，太好吃了。土川七用炒的口感脆脆的。

下次我做給妳吃。我把土川七用鹽醃了，冷凍起來。

鹽要先洗掉。妳來的前一天先聯絡一下。

好開心！我一定會打電話來。

大家好。

十天後，沙織小姐打了電話，第二天就帶著醫院裡的年輕物理治療師一起來了。

歡迎光臨。

三二二

土川七炒肉末，久等了。

向井，請用！

我開動了。

我說起土川七，向井就說想吃，所以我帶他來了。

嗯嗯……

這樣啊。在愛媛吃不到，高知的朋友說有人會越縣來採呢。

我老家在愛媛，但我母親是高知人，在家常常吃。

後來——

兩人一起來過好幾次。

有一天沙織小姐自己來了，我說兩個人很相配呢。

不是這樣的。我比他大七歲，他像我弟弟一樣。

向井對誰都很好，很受大家喜歡。

我離過一次婚，什麼戀愛啊、結婚啊，已經受夠了。

……應該是吧，還有點帥呢。

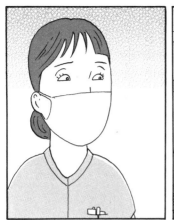

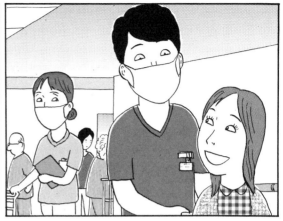

沙織小姐突然辭職了。

完全聯絡不上。

兩個月後，向井自己一人來了。

ゴールデン

映え!

bar OLD

向井你和之前出院的有錢小姐在交往嗎？

老闆你怎麼知道的啊？

沙織小姐辭職前來過店裡……

沒有交往，只是一起吃過一次飯而已。

我越來越喜歡向井了。覺得很難受。

不能喜歡嗎？

我這種人，只會給他添麻煩吧……我想他根本沒把我放在眼裡。

然後沙織小姐就不來了，她現在在山形的醫院上班呢。

怎麼不早說！

真的嗎？！

我也喜歡她啊！

後來怎樣呢？向井知道後立刻辭了工作，去山形啦。

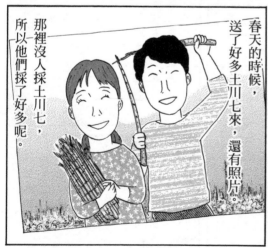

春天的時候，送了好多土川七來，還有照片。

那裡沒人採土川七，所以他們採了好多呢。

凌晨五點

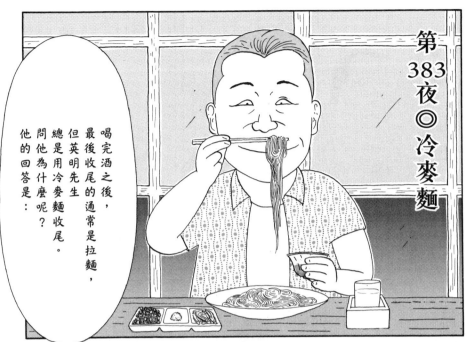

第383夜◎冷麥麵

喝完酒之後，
最後收尾的通常是拉麵，
但英明先生
總是用冷麥麵收尾。
問他為什麼呢？
他的回答是：

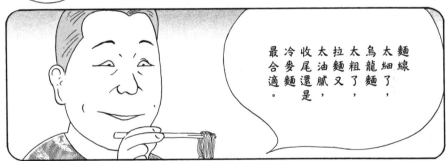

麵線太細了，
烏龍麵太粗了，
拉麵又太油膩，
收尾還是
冷麥麵最合適。

嘶
嘶
嘶

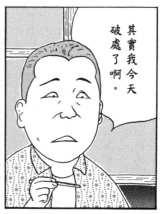

其實我今天破處了啊。

啊?!

被人妖爆菊了嗎?

咦,哪家醫院啊?

西新宿綜合醫院。

屁股裡插了內視鏡啦。醫生戴著口罩,看不到臉,但是個年輕女孩子,好丟臉啊……

‥‥

噗。

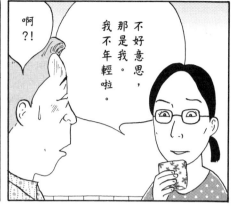

不好意思，那是我。我不年輕啦。

啊？！

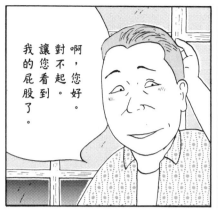

啊，您好。對不起。讓您看到我的屁股了。

沒事，那是工作。

雖然這麼說，還是會不好意思呢。

啊......

一個不小心就說出來了，讓他難堪啦。

哪裡，不是千歲小姐的問題，英明先生本來就臉皮薄。

英明先生好像非常不好意思，一口氣把冷麥麵吃完，就離開了。

嘶　嘶　嘶　嘶

一星期後

?!

我要冷麥麵。

上次
那位先生
吃得很香。

啊，英明先生啊。他一年到頭都點冷麥麵呢。

哎唷！

您好……

歡迎光臨。

嗒啦

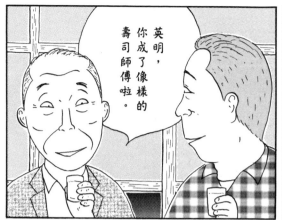

英明，你成了像樣的壽司師傅啦。

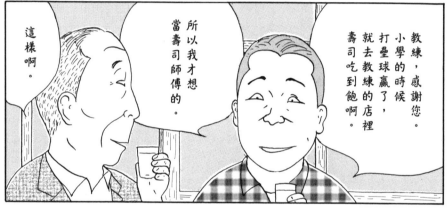

教練，感謝您。小學的時候打壘球贏了，就去教練的店裡壽司吃到飽啊。

所以我才想當壽司師傅的。

這樣啊。

……

冷麥麵，久等了。

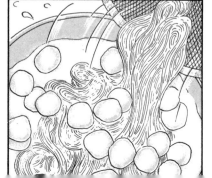

?!

是的。您有興趣的話，請來吃吃看。

那個⋯⋯您是壽司師傅嗎？

英明，你很有一手啊。

醫生，請一定去吃一次。吃了這傢伙的握壽司，就明白英明是個怎樣的人了。

不是這樣的。這位是之前我去醫院時替我檢查的醫生。

好的。
我最喜歡
壽司了。

好幸福……

以此為契機，
這兩人開始交往。
問英明先生是
怎麼追求的，他說：
「我是被追求的。
她每個星期都來，
吃五十個壽司。
有一天我捏了六十個，
已經沒有食材了，
就說
您喜歡什麼，儘管點。
她就說要點我。」
他得意地說。
最好是這樣啦……

怎麼了？
不吃嗎？

嘶嘶
嘶嘶

很正常吧⋯⋯
畢竟千歲家
爸爸、兄弟跟親戚
都是醫生世家呢。

昨天我母親
要我跟大學醫院的
教授相親。我說了
英明先生的事，
她非常反對。

一群醫生
也捏不出
英明先生這樣
好吃的壽司啊。

話是
這麼說啦。

這完全
沒關係。

我這種人只有
中學畢業，
年紀還大了
一輪。

知、知道了。

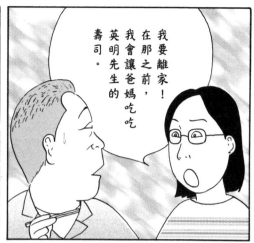

我要離家！在那之前，我會讓爸媽吃吃英明先生的壽司。

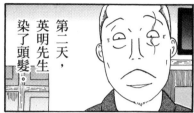

第二天，英明先生染了頭髮。

所以結果呢？

爸爸說：「真好吃！」

平常吃得不多的媽媽也吃了十八貫呢。

來，冷麥麵，久等了。

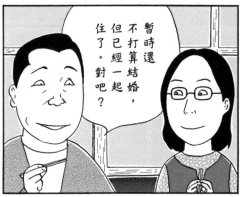

暫時還不打算結婚，但已經一起住了。對吧？

這樣啊，英明先生跟破處的對象結合了……

噗

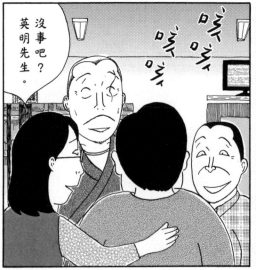

沒事吧？英明先生。

第 384 夜 ◎ 咖哩風味

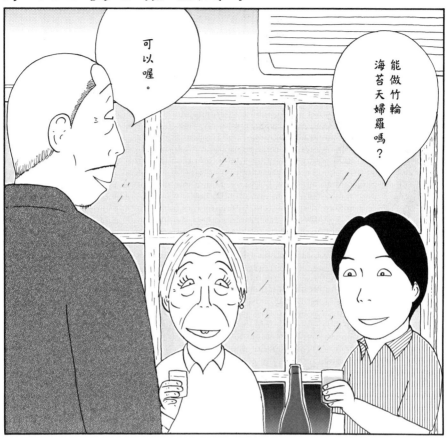

可以喔。

能做竹輪海苔天婦羅嗎？

是的。就是那樣！

那我要咖哩風味的。

在麵衣裡加咖哩粉嗎？

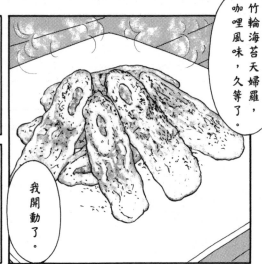

竹輪海苔天婦羅，咖哩風味，久等了。

我開動了。

呼呼

我也要。

我要竹輪海苔天婦羅，咖哩風味。

哇，好搭喔。果然還是要咖哩味！

不好意思，能做炸沙丁魚嗎？

好的。

今天沒有沙丁魚，但是可以炸竹莢魚。

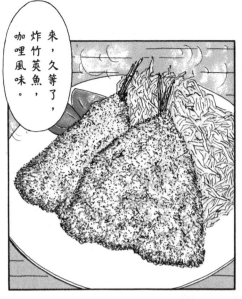

來，久等了，炸竹莢魚，咖哩風味。

那就要炸竹莢魚，咖哩風味。

你真喜歡咖哩啊！

♪

喀喳

有喔。做成咖哩風味嗎？

有通心粉沙拉嗎？

嗯，非常非常喜歡。

一星期後——

好的。拜託了！

你什麼都要咖哩味啊。

我開動了。

咖哩炸雞，久等了。

難道是令堂的風味？

嗯，我從小就最喜歡咖哩味了。

不是……該說是隔壁阿姨的風味吧。

他叫正樹，小時候母親生病住院，他常去住在隔壁的同學家吃飯。那家的媽媽做的餐點全都是咖哩風味的，有時候他會忍不住想吃。他聽說有這家店，所以找上門來。

後來去世了。我父親常調職，我是在祖父母家長大的。

令堂住院很久嗎？

我搬到九州，就再也沒見過了。

……這樣啊

隔壁鄰居後來怎麼樣了？

交友軟體真厲害啊。

最近常常聽說。怎麼啦？

那個月月底——

唔⋯⋯時代不一樣了。

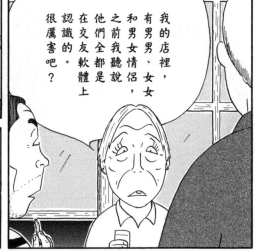

我的店裡，有男男、女女和男女情侶，之前我聽說他們全都是在交友軟體上認識的。很厲害吧？

我要不要也試試呢⋯⋯

歡迎光臨。

大家好。

呀啦

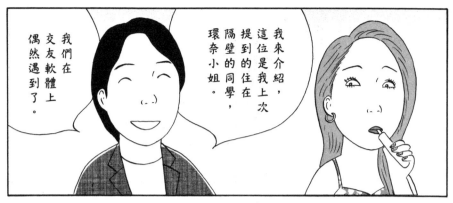

我來介紹，這位是我上次提到的住在隔壁的同學，環奈小姐。

我們在交友軟體上偶然遇到了。

我要那種竹輪海苔天婦羅。拜託了。

同學？

唉……

?!

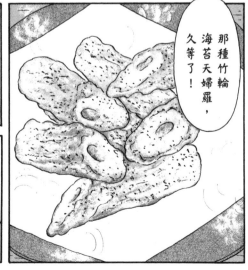

那種竹輪海苔天婦羅，久等了！

吃吃看，嘻嘻，我最喜歡這個了！

啊！由依小姐不是都做咖哩味的嗎？

這是咖哩風味的吧？！我最討厭了。

我可討厭了。

這樣啊⋯⋯

嗯，那個時候是，我媽媽的調味，是根據她的情人而變的。所以當時，她在跟喜歡咖哩的男人交往。

由依小姐現在怎麼樣了？

後來她又結了兩次婚，現在單身，住在橫濱。

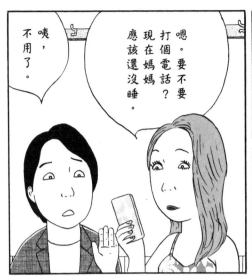

嗯。要不要打個電話？現在媽媽應該還沒睡。

咦，不用了。

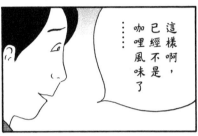

這樣啊，已經不是咖哩風味了……

……

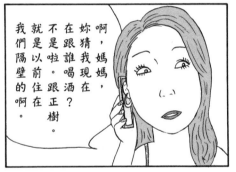

啊，媽媽，妳猜我現在跟誰喝酒？不是啦。跟正樹。就是以前住在我們隔壁的啊。

兩星期後

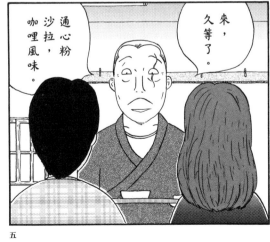

來，久等了。

通心粉沙拉，咖哩風味。

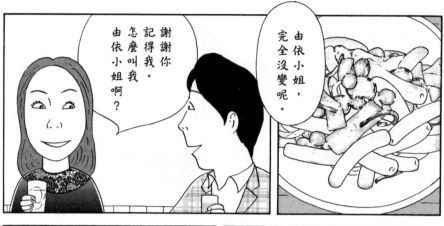

由依小姐，完全沒變呢。

謝謝你記得我。怎麼叫我由依小姐啊？

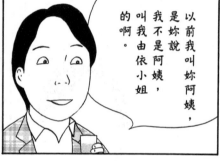

以前我叫妳阿姨，是妳說我不是阿姨，叫我由依小姐的啊。

是啊，哈哈。真是不可思議。沒想到能像這樣跟正樹一起喝酒。

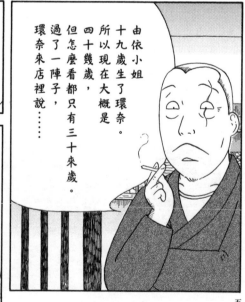

由依小姐十九歲生了環奈。所以現在大概是四十幾歲，但怎麼看都只有三十來歲。過了一陣子，環奈來店裡說……

真是難以相信，媽媽跟正樹同居了！

正樹，做好了。竹輪海苔天婦羅，咖哩風味的——

第 385 夜 ◎ 大蒜醬油漬

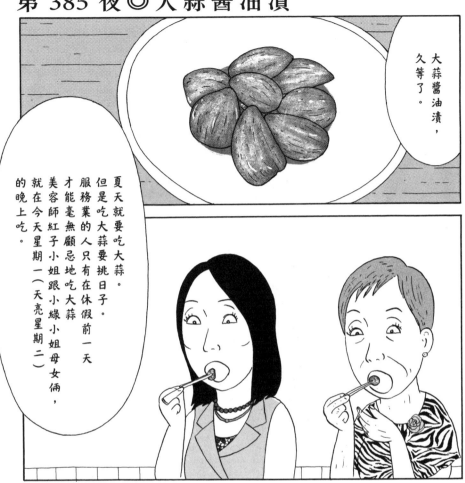

大蒜醬油漬，久等了。

夏天就要吃大蒜。
但是吃大蒜要挑日子。
服務業的人只有在休假前一天才能毫無顧忌地吃大蒜，
美容師紅子小姐跟小綠小姐母女倆，
就在今天星期一（天亮星期二）的晚上吃。

我媽的青春泉源，就是大蒜跟帥哥啊。

真的？謝謝。

紅子小姐，最近又變年輕啦。

今天也去了嗎？那個地方？

嗯，好開心。

那個地方是什麼地方？

歌舞伎町的牛郎俱樂部喔。

我和媽媽每個月去一次呢。

對。

紅子小姐跟小綠小姐在吉祥寺開美容院，兩人都離婚兩次，現在單身。紅子小姐交往多年的男朋友在今年年初去世了，她心情一直很低落。

唔，看這個。

小綠小姐想給紅子小姐打氣，就帶她去牛郎俱樂部。結果成效卓著，現在精神煥發了。

六〇

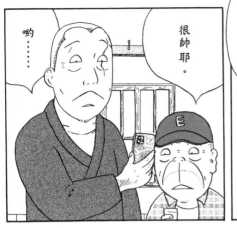

喲……

很帥耶。

我跟阿武。

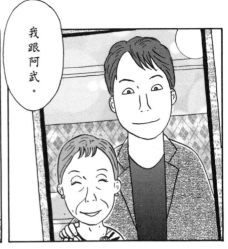

這就是孝心啊。振作起來真是太好了。

是吧。

我也看上了阿武，但這次就讓給紅子小姐啦。

是啊。這才是最重要的。

是嗎？那就多吃大蒜，補充精力吧。

啊，今晚好像睡不著了。每次跟阿武見面都是這樣。

跟朋友去旅行了。在島根的高中同學會。

一星期後

今天紅子小姐呢？

是啊。紅子小姐年輕的時候，被稱為出雲美人呢。

咦……紅子小姐老家在島根啊。

小綠小姐！

傳聞中的阿武登場。他是聽紅子小姐提起這家店才過來的。

歡迎光臨。

啊、阿武？！

大蒜一顆接著一顆吃，我都看得出兩人漸漸容光煥發。

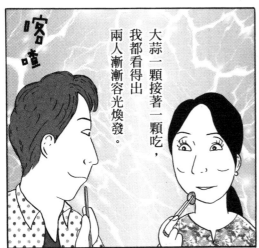

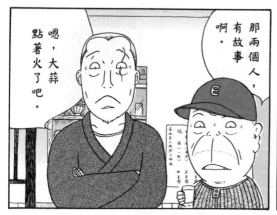

嗯，大蒜點著火了吧。

那兩個人，有故事啊。

兩人一起離開後……

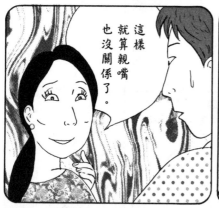

這樣就算親嘴也沒關係了。

呼哈

過了大概一個月，紅子小姐跟小綠小姐都沒來。難道是跟阿武的事情敗露了，我有點擔心……

要是被紅子小姐知道就糟了。

一個不小心會斷絕親子關係呢。

歡迎光臨。好久不見啊。

大家好。

狀況怎麼樣？

醫生說，這次沒有生命危險。

紅子小姐住院了。

她本來心臟就不好⋯⋯

沒有，我也剛到。

久等了？

這樣啊。嗯，太好了。

有件事拜託你。紅子小姐出院以後，你能邀她約會嗎？

為什麼突然……

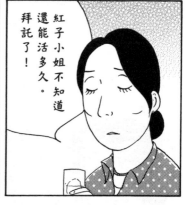

紅子小姐不知道還能活多久。拜託了！

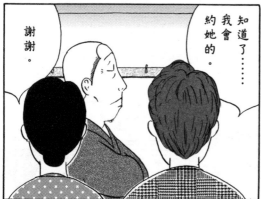

知道了……我會約她的。

謝謝。

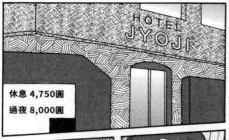

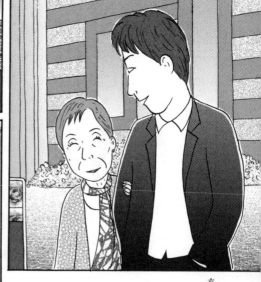

HOTEL JYOJI

休息 4,750圓
過夜 8,000圓

做了嗎？

沒做。只是牽著手躺在床上睡了個午覺而已。

不要說這種話，紅子小姐要長命百歲喔。

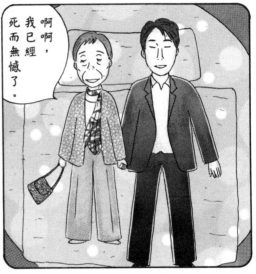

啊啊，我已經死而無憾了。

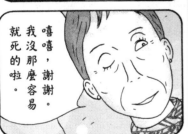

嘻嘻，謝謝。我沒那麼容易就死的啦。

小綠小姐！

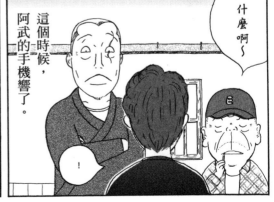

什麼啊～

這個時候，阿武的手機響了。

咦?!

啊，紅子小姐去世了?!

紅子小姐回家後，在浴室泡澡心臟病發，送到醫院，就這樣去世了。

頭七結束後，小綠小姐跟阿武一起來店裡。

阿武，紅子小姐有提到我嗎？

託了阿武的福，紅子小姐整天都很開心。

嗯。她說小綠出手又準又狠，叫我小心呢。

不愧是紅子小姐，知女莫若母啊——

這樣啊。

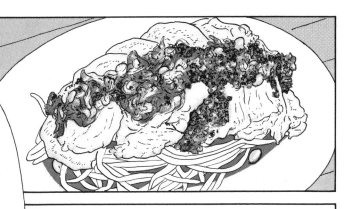

在白斬雞上淋四川風味的麻辣醬，叫做「口水雞」，最近很多人喜歡吃，我就做了。調味的重點是花椒。

第386夜◎口水雞

好的。

他是地下偶像，化妝男子小讓——

老闆，我要口水雞。

嗚啦

粉絲？津由子小姐是做什麼的？

哇，津由子小姐！我是妳的鐵粉。

區公所路上有一家恐怖故事酒吧，我每週三次在那裡講恐怖故事。

恐怖說書人？

你不知道嗎？津由子小姐是有名的恐怖說書人喔。

恐怖說書人
是一門
職業啊。

津由子小姐
講的恐怖故事
超級恐怖！

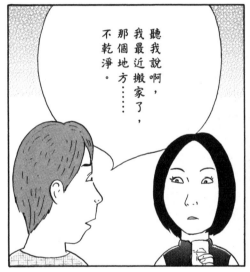

聽我說啊，
我最近搬家了，
那個地方⋯⋯
不乾淨。

我的本職
是作家，
兼職講
恐怖故事。

久等了，
口水雞。

落魄
武士？！

有落魄
武士——

還有單腳的日本兵，全身是血的女人，沒有腦袋過的貓，我上網查過，那裡在大戰前是墳地。

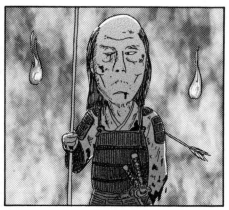

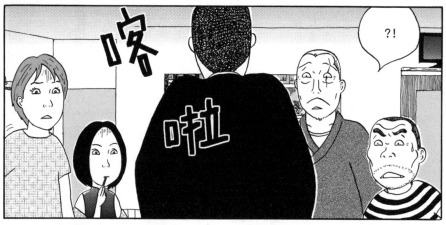

喀

啦

?!

我走了。

別看阿龍這個樣子，他超級膽小的。

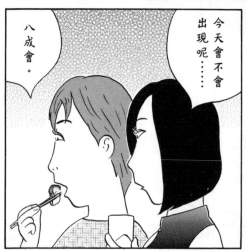

八成會。

今天會不會出現呢……

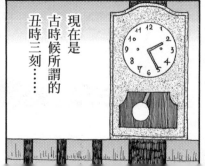

現在是古時候所謂的丑時三刻……

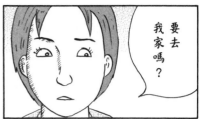

要去我家嗎？

好的，能去的話。

在那之後，過了大概半個月，聽到了奇怪的傳聞——

網路新聞上有報導。

那孩子失蹤了呢。

有個叫小讓的地下偶像來過吧？

咦?!

他半個月前來過，說搬去的新家有幽靈出沒。

啊！

那個時候，店裡有個叫津由子的恐怖說書人，她好像很感興趣，小讓就帶著津由子小姐回家了。這麼說來，在那之後就沒來過。

啊，跟恐怖說書人津由子小姐一起?!

嗚⋯⋯

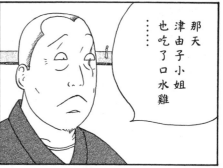那天津由子小姐也吃了口水雞⋯⋯

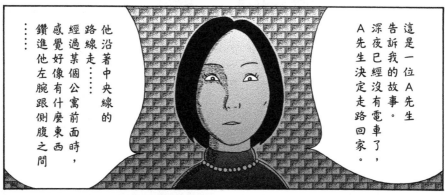

這是一位A先生告訴我的故事。深夜已經沒有電車了，A先生決定走路回家。

他沿著中央線的路線走⋯⋯經過某個公寓前面時，感覺好像有什麼東西鑽進他左腕跟側腹之間⋯⋯

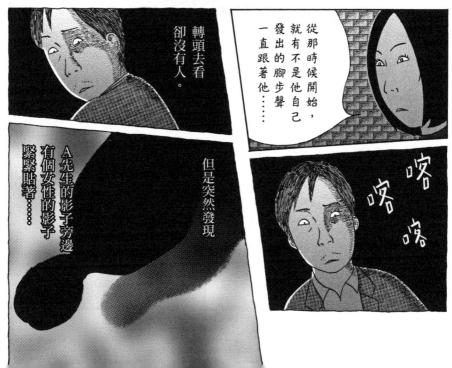

從那時候開始，就有不是他自己發出的腳步聲一直跟著他⋯⋯

轉頭去看卻沒有人。

但是突然發現

A先生的影子旁邊有個女性的影子緊緊貼著⋯⋯

喀喀

津由子小姐
講故事太恐怖
了……

哇啊啊啊啊——
Ａ先生想要
甩掉影子，
拚命朝家裡跑……

這個故事
還有後續。
第二天早上
打開電視，
看見眼熟的公寓……

二月底，
朋友帶阿島去
恐怖故事酒吧，
第一次聽津由子小姐
講故事。

出軌的妻子
在深夜
亂刀殺死丈夫後，
在那裡自殺了。

過了十個月
之後，
某天晚上……

他在夢裡跟女人多次雲雨……

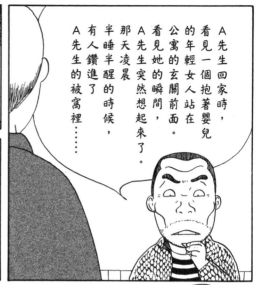

A先生回家時，看見一個抱著嬰兒的年輕女人站在公寓的玄關前面。看見她的瞬間，A先生突然想起來了。那天凌晨半睡半醒的時候，有人鑽進了A先生的被窩裡……

A先生回過神，那個女人就走過來把嬰兒遞上來……

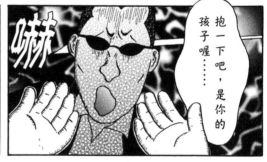

抱一下吧，是你的孩子喔……

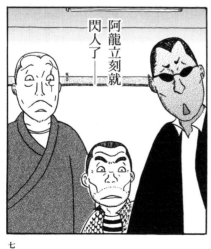

阿龍立刻就——閃人了——

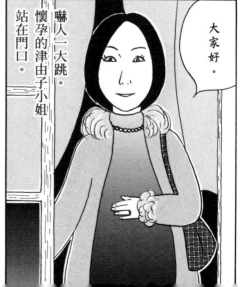

大家好。

嚇人一大跳。懷孕的津由子小姐站在門口。

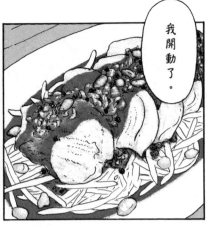

我開動了。

津由子嘴裡說著
因為害喜沒有食慾
所以沒來，
但那天卻吃了
兩盤口水雞。
但是她完全沒提
肚子裡孩子的父親。
五月底，津由子小姐
生了一個男孩，
七月就回到
恐怖故事吧上班了。
她抱著嬰兒
講著恐怖故事，
大受好評。
就在這個時候，
小讓突然
出現在店裡──

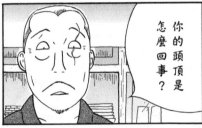

你的頭頂是
怎麼回事？

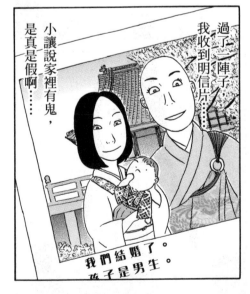

過了一陣子
我收到明信片……

小讓說家裡有鬼，
是真是假啊……

我們結婚了。
孩子是男生。

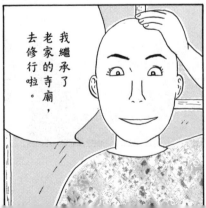

我繼承了
老家的寺廟，
去修行啦。

第387夜◎番茄醬炒魚肉香腸

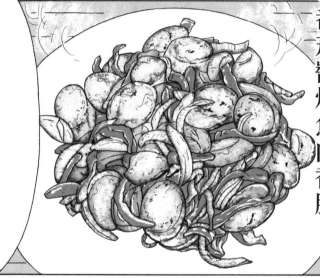

魚肉香腸和青椒、洋蔥一起炒，以番茄醬調味。有點像是拿坡里麵的佐料，但有時候會有人單點。

歡迎光臨。

大家好。

我要啤酒和番茄醬炒魚肉香腸。

?!

好喔。今天是番茄醬炒魚肉香腸的日子啊。

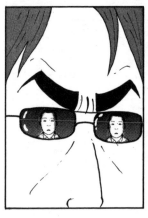

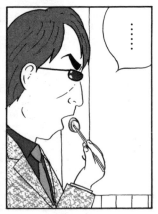

‥‥‥

戴墨鏡的客人
離開後，
小介說了——

那個人
常來嗎？

沒有，
今天
第一次。

可能是
殺手吧。

嗯，不知道
是做什麼的。

那種殺氣，
不是普通人啊。

倒也未必。
一星期前，
有個ＩＴ企業的幹部
用手槍自殺了。
有謠傳說
那其實是殺手幹的。

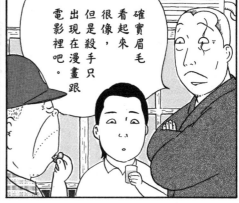

確實眉毛
看起來
很像，
但是殺手只
出現在漫畫跟
電影裡吧。

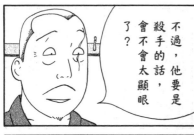

不過，他要是殺手的話，會不會太顯眼了？

的確就是殺手的樣子啊。一看。

但是，第二天兩個人牽著手一起來了，我嚇了一跳。

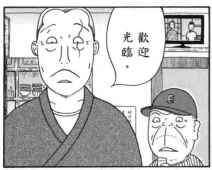

歡迎光臨。

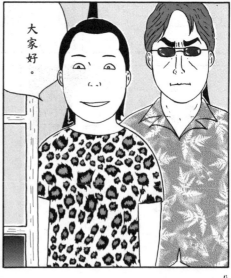

大家好。

番茄醬炒魚肉香腸，久等了。

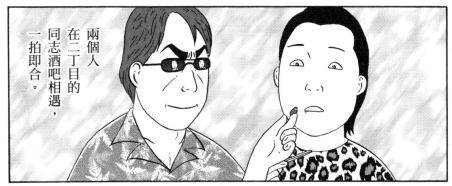

兩個人在二丁目的同志酒吧相遇，一拍即合。

把墨鏡拿掉，我想看凱利的眼睛。

不行，在這裡不行。

那我們走吧？

從那天起，小介就變成了戀愛中的少女。

番茄醬炒魚肉香腸，久等了。

去大阪出差了。凱利是美國公司的調查員，忙起來都見不到面的。

這樣啊。

凱利呢？

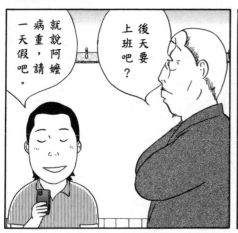

就說阿嬤病重，請一天假吧。

後天要上班吧？

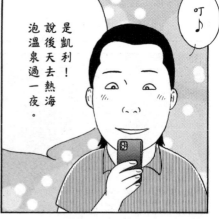

是凱利！說後天去熱海泡溫泉過一夜。

兩天後——

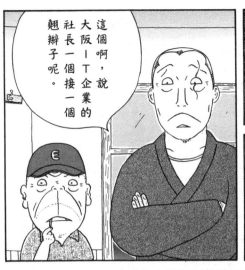

這個啊，說大阪IT企業的社長一個接一個翹辮子呢。

從前天到昨天，大阪接連發生了可疑的死亡案件。

殺手啊……真的有這種人嗎？

是殺手啊，殺手幹的。

好像感情很好呢，現在應該在熱海一起泡溫泉吧。

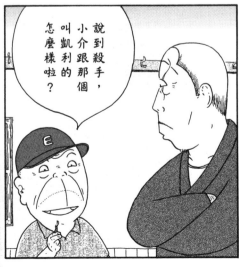

說到殺手，小介跟那個叫凱利的怎麼樣啦？

?!

!

別看小介那個樣子，他其實是警察。他支援某個事件的調查。趕到現場碰到凶手行凶。他跟夥伴一起追捕犯人，但犯人卻在開槍之後逃走了。幸好他只是擦傷。

小介就不再提凱利了。

回想起來，從那天開始——

第 388 夜 ◎ 番薯檸檬煮

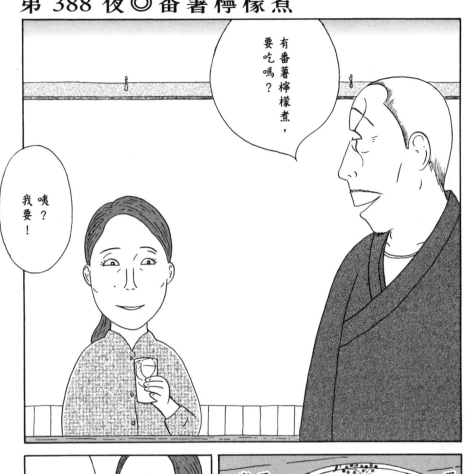

有番薯檸檬煮，要吃嗎？

咦？我要！

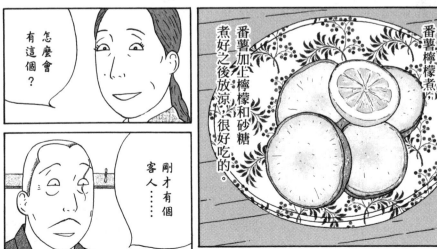

怎麼會有這個？

剛才有個客人……

番薯檸檬煮

番薯加上檸檬和砂糖煮好之後放涼，很好吃的。

老闆！我想拜託你……

能不能做這個啊？

沙沙沙

可以啊，為什麼做這個？

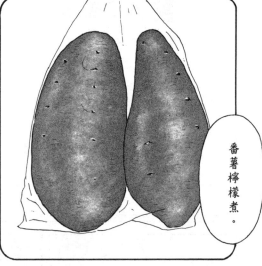

番薯檸檬煮。

我在超市買的。現在是秋天啊……

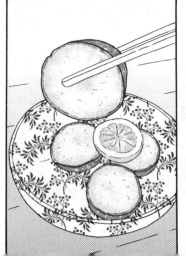

每年一到這個時候，我媽常常做番薯檸檬煮。

是那個客人分給我的。

這樣啊。我開動了。

嗯！

早苗小姐看著年輕，今年春天滿六十歲退休了。現在跟高齡的母親一起住。她說離過一次婚。

請替我跟那位客人說「多謝款待」。

好，我會轉達。

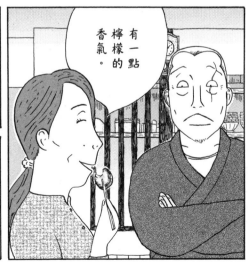

有一點檸檬的香氣。

一個月後──

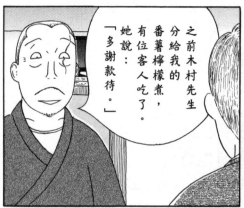

她說：「多謝款待。」有位客人吃了。番薯檸檬煮，分給我的之前木村先生

真是客氣啊。

咦，有嗎？

對了，有番薯檸檬煮，要吃嗎？

能幫我做這個嗎？

其實昨天啊。今天來太好了。木村先生……

番薯檸檬煮。

這次是早苗小姐?!

所以我想今天由我來分給別人。

之前吃到別人送的檸檬煮太開心了。

……原來如此，是這樣啊

早苗小姐退休之後，一直居家照護母親。她的女兒每個月來住一次，只有這天晚上她才能離家。來到店裡，吃到別人的番薯檸檬煮，好像得到獎勵一樣，讓她十分開心。

是啊，她非常開心呢。

我也做了件好事啊。

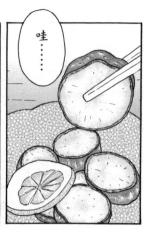

哇……

雖然前妻說不只是這樣而已。

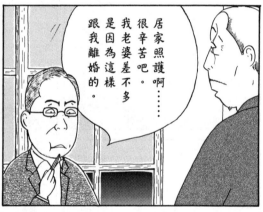

居家照護啊……很辛苦吧。我老婆差不多是因為這樣跟我離婚的。

離婚的原因是很複雜的。

在那之後我媽住進了療養院。住了三年。

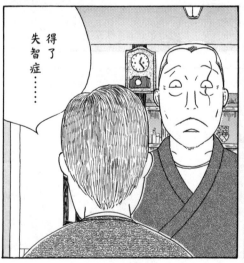

得了失智症……

這個真好吃。

這是叫紅春香的品種。

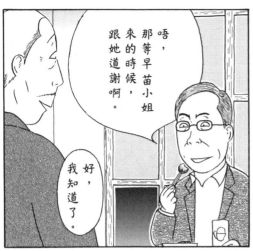

唔，那等早苗小姐來的時候，跟她道謝啊。

好，我知道了。

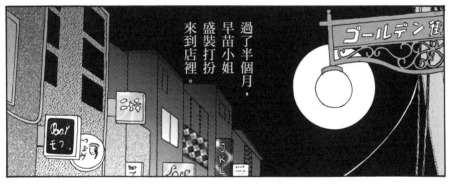

過了半個月，早苗小姐盛裝打扮來到店裡。

歡迎光臨。早苗小姐今天好優雅啊。

大家好。

是嗎？我去參加了朋友的婚禮。

新郎七十二，新娘六十八？

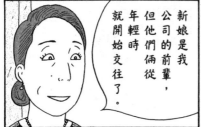

新娘是我公司的前輩，但他們倆從年輕時就開始交往了。

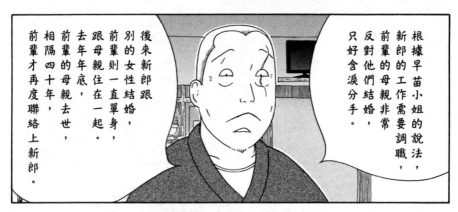

根據早苗小姐的說法，新郎的工作需要調職，前輩的母親非常反對他們結婚，只好含淚分手。

後來新郎跟別的女性結婚，前輩則一直單身，跟母親住在一起。去年年底，前輩的母親去世，相隔四十年，前輩才再度聯絡上新郎。

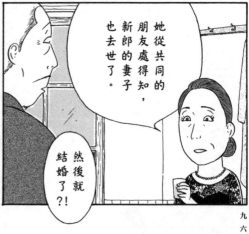

她從共同的朋友處得知，新郎的妻子也去世了。

然後就結婚了？！

他們非常恩愛，好像很幸福……真令人羨慕啊。

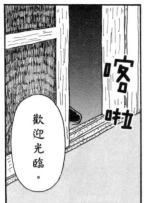

喀啦

歡迎光臨。

很可惜⋯⋯

早苗小姐沒有那樣的人嗎？

木村先生，來得正好。

這位是早苗小姐。

初次見面，我是折原早苗。

老闆，我買了紅春香喔。

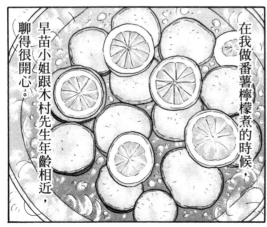

在我做番薯檸檬煮的時候，早苗小姐跟木村先生年齡相近，聊得很開心。

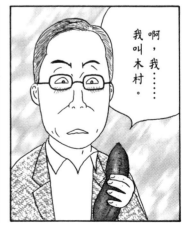

啊，我⋯⋯我叫木村。

早苗小姐離開後——

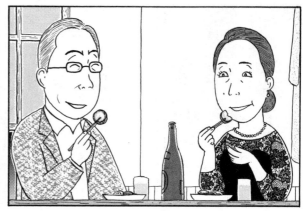

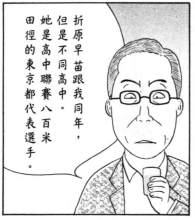

折原早苗跟我同年，但是不同高中。她是高中聯賽八百米田徑的東京都代表選手。

沒想到會在這裡碰見折原早苗⋯⋯

咦，你們認識嗎？

木村先生和早苗小姐加了LINE。

這樣挺好的，兩個人都單身啊。

啊⋯⋯一樣，跟作夢一樣⋯⋯

南關東大賽決賽的時候，她非常出色，是大家的偶像呢。

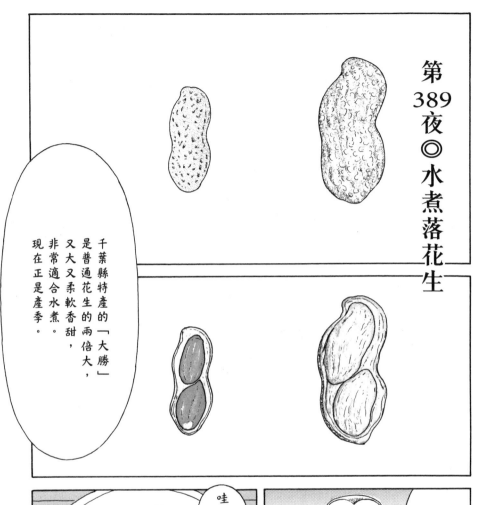

千葉縣特產的「大勝」
是普通花生的兩倍大，
又大又柔軟香甜，
非常適合水煮。
現在正是產季。

哇，好大顆！

水煮落花生
「大勝」，
久等了。

※「大勝」的收成期從八月後半到十月上旬。

上村先生（右）和下村先生（左）是男校同學，今年四十歲，是本命年的前一年。

好吃！

其實我離婚了。

咦，真的嗎？為什麼？

老婆一直待在娘家，我抱怨了幾句，就大吵起來。她帶著小孩離家三年，上個月寄了離婚協議書來。

好慘啊。

上村真好啊，沒有小孩，夫妻恩愛⋯⋯

其實我也沒有⋯⋯我用交友軟體被發現了，現在正在吵架呢。

哎？！

一〇二

喀啦

歡迎光臨。

怎麼啦？兩個人都一臉喪氣。

水煮落花生

大勝

四百圓

有水煮落花生！我要。

好的。

中村！

好慢啊。

辛苦啦！

中村先生坐在上村先生和下村先生之間。這是他們三人組的固定位置，大家稱之為上中下三重奏。

一〇一

唔～
好大顆喔。

你們倆都
垂頭喪氣的啊。

中村真好。
順勢就當了
九州資產家的
入贅女婿。

嘖咕

我啊，
跟你們不一樣，
是積了陰德的。

還能輕鬆地
單身赴任，
自由自在真好。

只有中村先生
上了九州的大學，
然後在福岡工作。
他之前一直單身，
四年前跟當地名門望族的
千金相親結婚，
前年單身到東京上班。
太太是個大小姐，
岳父岳母不讓她
跟著來東京。

好不容易懷孕了，預產期是明年春天。

恭喜啊。

每個月回福岡一次，努力做人啊。

這樣啊！

笨蛋，現在只要有受精卵，老公不在也能懷孕的。

時代太進步啦。

其實這是去年的事情。過了一年之後，也就是現在。

是啊

上村離婚了?

......

嗯,我是不想分手的⋯⋯

你怎麼知道我離婚了?!

在哪裡?

這個啊⋯⋯我在某個地方碰到了上村的太太。

熟女酒吧
蝴蝶

公司同事帶我去了上野的熟女酒吧。

上村先生的前妻是口腔衛生師，每週一次去店裡兼職轉換心情。她很受歡迎，現在一、三、五會在。一星期上三天班。

……

要去嗎？下次跟我一起。

為什麼要花錢去跟自己的前妻見面啊。

喀啦

……
歡迎光臨

啊
……

中村，
怎麼啦？

有了繼承人，
就用不著我了。

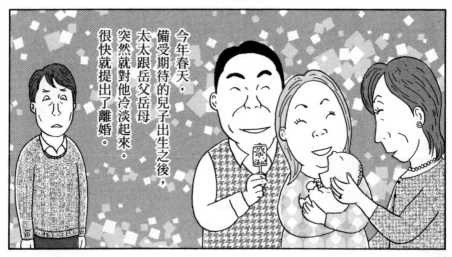

今年春天，
備受期待的兒子出生之後，
太太跟岳父岳母
突然就對他冷淡起來。
很快就提出了離婚。

資產家
真是噁心啊……

總而言之
我只是匹
種馬。

就〜是
就〜是。

這樣的話，
就討一筆
贍養費，
種馬也要
花錢買啊。

啊？

我也有自尊的。
我把離婚協議書
甩到他們臉上了！

這樣就成了
離婚三兄弟啦。

要不要去安太歲啊？畢竟是本命年。

確實是……

離婚三兄弟啊。

中村先生最近頻繁參加相親活動。

離婚三兄弟之後怎樣了？

下村先生心情很好。

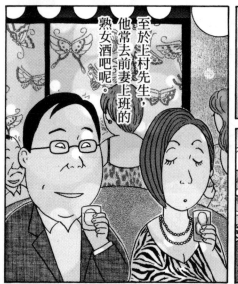

至於上村先生，他常去前妻上班的熟女酒吧呢。

前妻跟有錢人再婚，他可以不用付贍養費啦。

第 390 夜◎醬油鮭魚子

昨天去採買，看見有秋鮭的魚卵。立刻買回來做了醬油鮭魚子。不管是下酒或是配飯都絕佳。

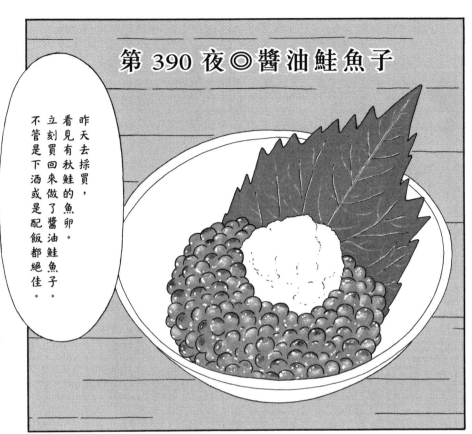

咕嚕

咬咬咬

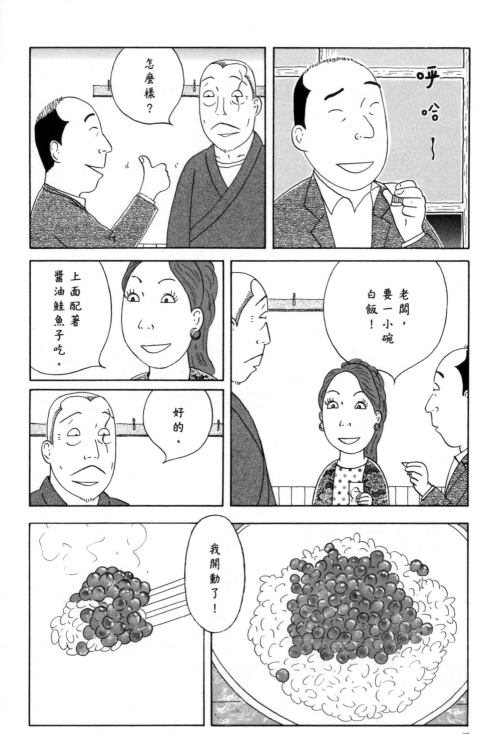

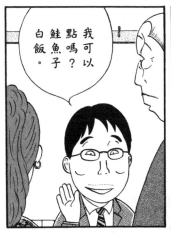

我可以點嗎？鮭魚子，白飯。

白飯也不錯啊……

嗯～

秋夜漫漫，細細品味，人就會想講以前的事情……

我以前是童星呢……

童星……真的嗎？！演戲嗎？

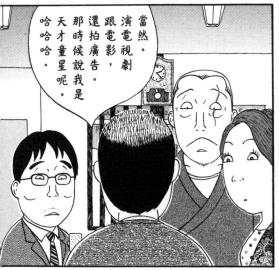

當然。演電視劇跟電影，還拍廣告。那時候說我是天才童星呢。哈哈哈哈。

在那之後，店裡都叫健吾先生「天才童星」。

幾天後——

那個天才童星，真的很常出現呢。

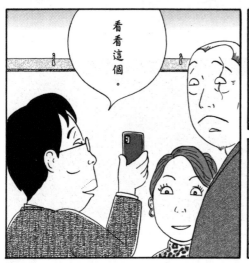

看看這個。

對對，我在網路上看到，嚇了一跳。

最近什麼都能在網路上看到，真是太容易了。

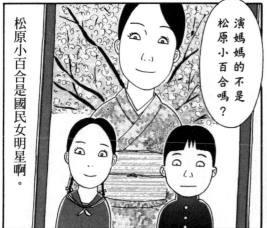

演媽媽的不是松原小百合嗎？

松原小百合是國民女明星啊。

最近又紅起來的女演員。

左邊的女孩是那個櫻葉麻央喔。

唔～真厲害啊。

藤田健吾，現在已經是半禿的大叔了。

天才童星會來這家店嗎？

誰？叫什麼？

童星長大之後，就沒工作了……

這孩子我知道！

有段時間常常看見。

對對，但是後來就沒消息了。

喀啦

有醬油
鮭魚子嗎？

有喔。
健吾先生
要熱酒吧？

是的。
拜託了。

健吾先生
好厲害！
真的以前是
天才童星呢。

唳？！

又說漏嘴啦……

我酒量
不好，
但是又
喜歡喝，
一喝醉就
管不住嘴。

是說
自己是
天才童星的
啊。

你常常跟櫻葉麻央一起演戲呢。

《奧特曼假面》是健吾吧？

我看了《少年偵探團》。

謝謝妳們記得我。我都快哭了……

熱酒和醬油鮭魚子，久等了。

現在在做什麼呢？

不是常說童星都小時了了嗎？

租賃公司的營業員。

那是真的呢……

非常抱歉！

我們會立刻另外派車來，真的非常抱歉……

那天健吾先生因為部下的失誤，帶著禮物去客戶家道歉，然後跟部下分手，前往市中心，去看櫻葉麻央首次主演的音樂劇。

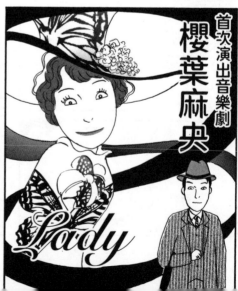

首次演出音樂劇

櫻葉麻央

Lady

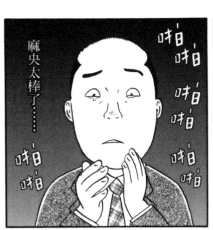

麻央太棒了……

醬油鮭魚子和白飯，久等了。

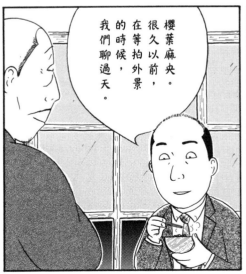

櫻葉麻央。很久以前，在等拍外景的時候，我們聊過天。

果然不一樣。

什麼不一樣？

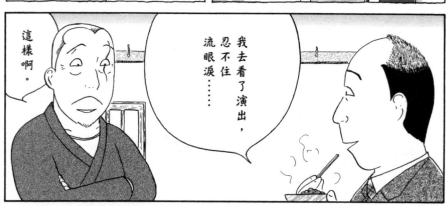

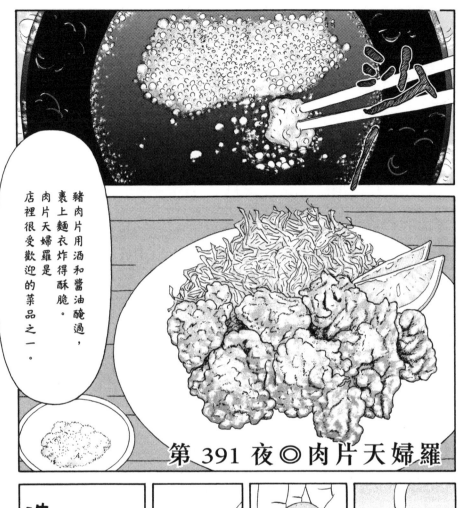

豬肉片用酒和醬油醃過，裏上麵衣炸得酥脆。肉片天婦羅是店裡很受歡迎的菜品之一。

第391夜◎肉片天婦羅

喀喳

哈～～

我呢，滿五十歲後，秋天開始相親了。

太棒了。

咦，成果如何？

歡迎光臨。

大魚啊？真好奇。

這個啊，釣到了一條大魚呢。

好。

肉片天婦羅和啤酒。

呼。

沙

亮子小姐？

喀喳

嘿嘿。

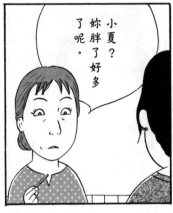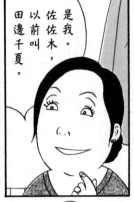

小夏？妳胖了好多了呢。

是我。佐佐木，以前叫田邊千夏。

?!

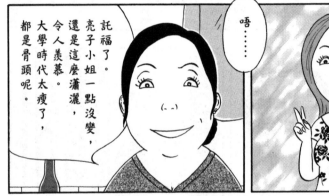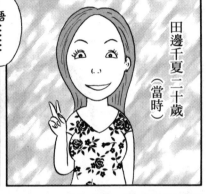

託福了。亮子小姐一點沒變，還是這麼瀟灑，令人羨慕。大學時代太瘦了，都是骨頭呢。

唔……

田邊千夏二十歲（當時）

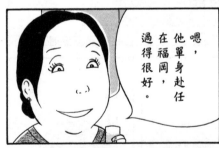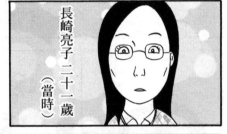

嗯，他單身赴任在福岡，過得很好。

長崎亮子二十一歲（當時）

久等了，肉片天婦羅。

哼。

妳先生佐佐木還好嗎？

亮子小姐
離開後……

亮子小姐
是大學社團的
學姐，
我先生的前女友。

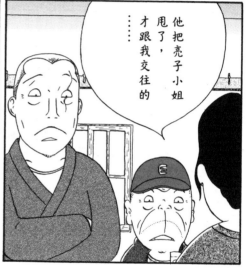

他把亮子小姐
甩了，
才跟我交往的
……

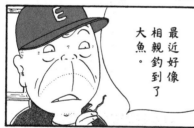

然後
她好像就
一直單身。

最近好像
相親釣到了
大魚。

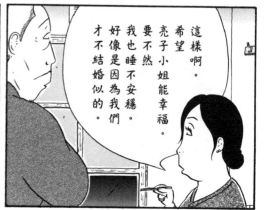

這樣啊。
希望
亮子小姐能幸福。
要不然
我也睡不安穩。
好像是因為我們
才不結婚似的。

我只在這裡說，
我也釣到了
年輕的小鮮肉喔。

沒關係嗎？
妳先生呢？

嘻嘻。

年輕的
小鮮肉，
男朋友嗎？

這樣
好嗎……

唔——

沒關係沒關係，
我先生
在福岡
好像也有
女朋友。

嘻嘻。

兩星期後，
千夏帶著
年輕的男朋友
一起來了。

她男朋友山崎先生是千夏打工場所的客戶窗口，她被電話裡的聲音吸引，然後在KTV追到的。順便一提，山崎先生小她一輪，離過一次婚。

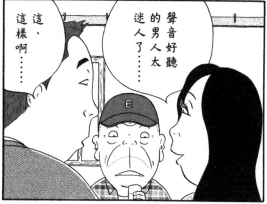

聲音好聽的男人太迷人了……

這、這樣啊……

聲音好聽的男人很吃香呢。

吃吧，我最喜歡這個了。

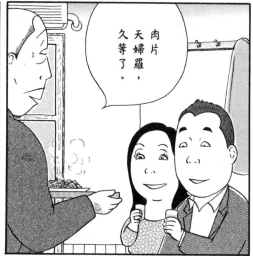

肉片天婦羅，久等了。

我開動了。

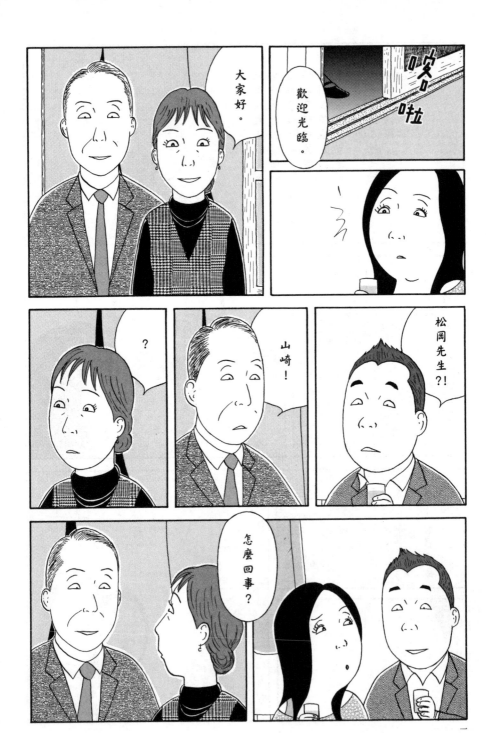

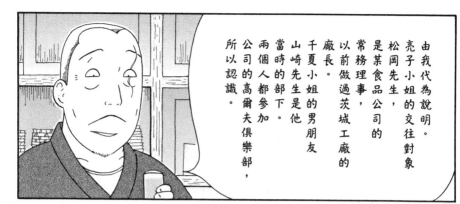

由我代為說明。

亮子小姐的交往對象松岡先生，是某食品公司的常務理事，以前做過茨城工廠的廠長。

千夏小姐的男朋友山崎先生是他當時的部下。

兩個人都參加公司的高爾夫俱樂部，所以認識。

亮子小姐的男朋友，有地位又有錢。

千夏小姐的男朋友，年輕又有活力。

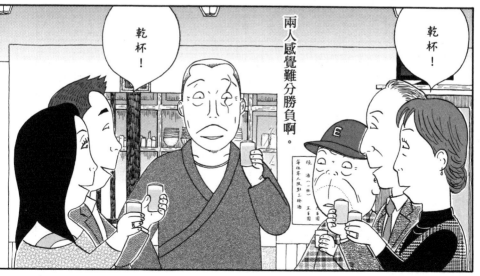

兩人感覺難分勝負啊。

乾杯！

乾杯！

千夏怎樣了呢？

她跟老公分手了，現在和山崎先生住在一起。

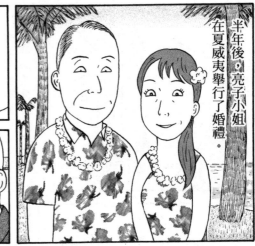

半年後，亮子小姐在夏威夷舉行了婚禮。

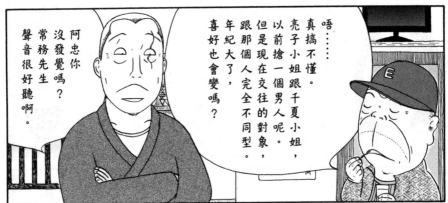

唔……真搞不懂。亮子小姐跟千夏小姐，以前搶一個男人呢。但是現在交往的對象，跟那個人完全不同型。年紀大了，喜好也會變嗎？

阿忠你沒發覺嗎？常務先生聲音很好聽啊。

那個時候，一直默默喝酒的客人用好聽的聲音說——

我要肉片天婦羅。

這位客人，叫做佐佐木。

可惡！聲音好聽的男人太吃香了。

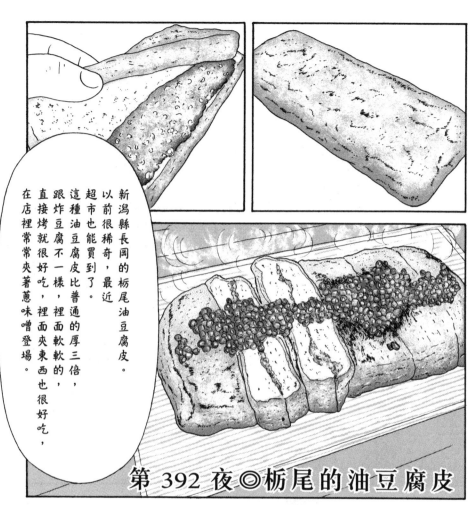

新潟縣長岡的栃尾油豆腐皮。以前很稀奇，最近超市也能買到了。這種油豆腐皮比普通的厚三倍，跟炸豆腐不一樣，裡面軟軟的，直接烤就很好吃，裡面夾東西也很好吃，在店裡常常夾著蔥味噌登場。

第 392 夜◎栃尾的油豆腐皮

我開動了。

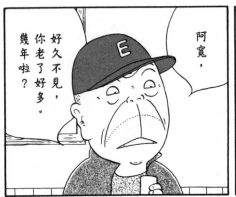

阿寬，

好久不見，你老了好多。幾年啦？

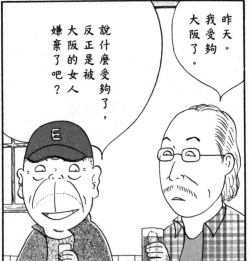

昨天。我受夠大阪了。

說什麼受夠了，反正是被大阪的女人嫌棄了吧？

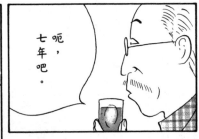

呃，七年吧。

什麼時候回東京的？

你一直都是這樣啊。

就是這個。

咦，你怎麼知道？

好的。

燒酒加冰塊。還要栃尾油豆腐皮，夾蔥味噌。

……

又是吵架分手的？

樂團剛剛解散了。

其他人怎麼啦？

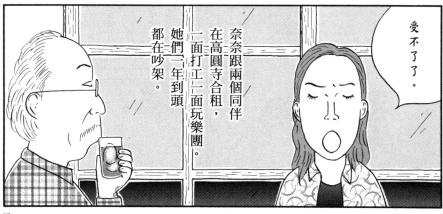

受不了了。

奈奈跟兩個同伴在高圓寺合租，一面打工一面玩樂團。她們一年到頭都在吵架。

我開動了。

解散的原因是什麼啊？

她們都沒有自覺。拚命喝酒，也不練習。跟她們在一起，我的水準都被人懷疑了。

不是月底要現場演出嗎？

你認識會樂器的人嗎？

也不是完全不認識……

改成我單人演出了。老闆，

一三二

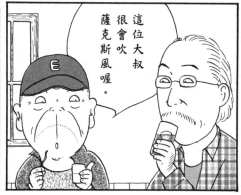

這位大叔很會吹薩克斯風喔。

?!

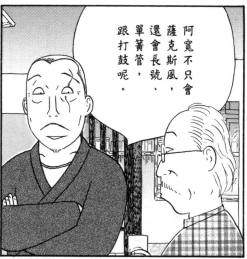

阿寬不只會薩克斯風，還會長號、單簧管，跟打鼓呢。

但我全部都是自成一派的。

阿寬……難道是長尾寬太先生嗎?!

怎麼，妳知道阿寬啊?

長尾先生是超有名的獨立音樂人啊!

沒有，我不是科班出身的。

別看阿寬這樣，他可是參加過好多有名的樂團，錄過很多獨立製作的專輯，是傳說中的音樂家。但是他本業是窗戶清潔工，音樂只是業餘愛好。他喜歡到處漂泊，有時候不在東京，據說都是因為女人的緣故，只是據說啦。

阿寬雖然好色，但喜歡的是成熟的胖女，奈奈不用擔心，我保證。

你說什麼啊？

月底的現場演出，能請長尾先生一起上台嗎？

我不會看譜喔。沒關係嗎？

結果阿寬答應參加奈奈的現場演出，第二天就去歌舞伎町的KTV練習了。

一三四

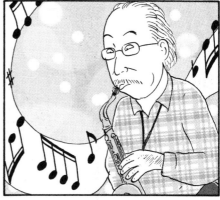

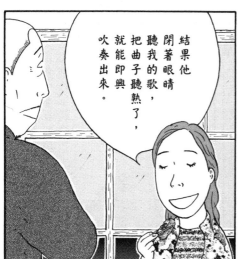

結果他閉著眼睛聽我的歌，把曲子聽熟了，就能即興吹奏出來。

長尾先生真是太厲害了！

說不會看樂譜，我本來還想那該怎麼辦──

長尾先生說明天介紹貝斯手給我。

說到貝斯手，就是關谷先生，他也很厲害喔！

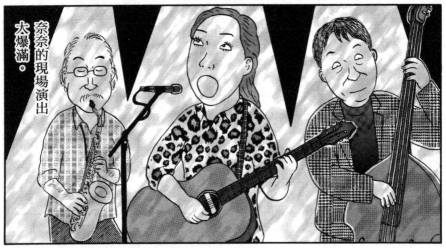

奈奈的現場演出太爆滿。

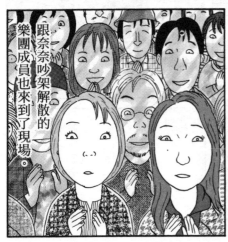

跟奈奈吵架解散的樂團成員也來到了現場。

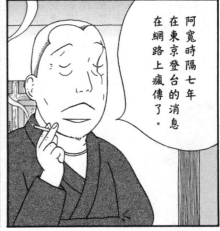

阿寬時隔七年在東京登台的消息在網路上瘋傳了。

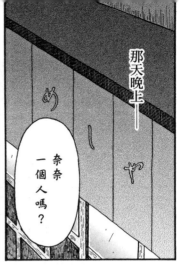

奈奈一個人嗎?

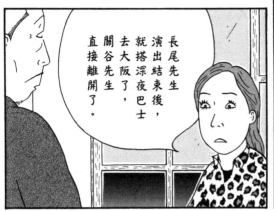

長尾先生演出結束後,就搭深夜巴士去大阪了,關谷先生直接離開了。

我還以為之後三個人可以一直一起演出……

阿寬跟大阪的女人藕斷絲連啊。

他們倆都不能喝酒的。

前天兩個人來的時候,說了……

以前有個叫阿吉的,跟那兩個人組團,寫的歌好聽唱得也好聽,但是因為說話很刻薄,常常吵架,樂團兩年半就解散了。後來他跟其他人組過團,但總是吵架拆夥,最後回了故鄉新潟,在那裡去世了……

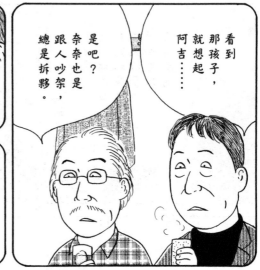

看到
那孩子，
就想起
阿吉……

是吧？
奈奈也是
跟人吵架，
總是拆夥。

阿吉死前
打過電話給我。

我也接到了。
那傢伙，
一直到最後都
沒有道歉呢……

歡迎光臨。

咚
啦

……

兩杯
燒酒加冰塊。

還要
栃尾的
油豆腐皮，
夾蔥味噌。

後來，她們三個
又一起組樂團啦──

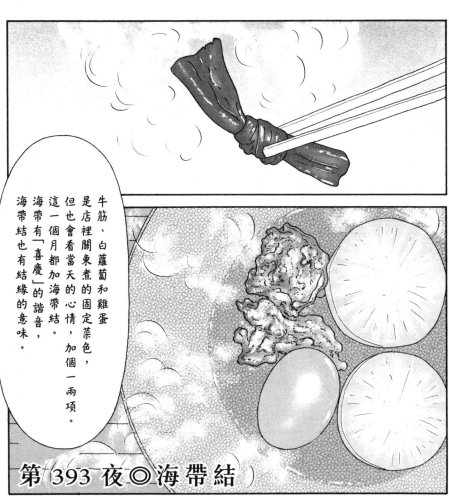

牛筋、白蘿蔔和雞蛋
是店裡關東煮的固定菜色，
但也會看當天的心情，
這一個月都加海帶結。
海帶有「喜慶」的諧音，
海帶結也有結緣的意味。

第393夜◎海帶結

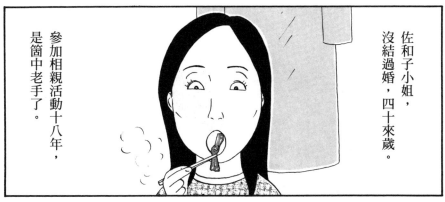

佐和子小姐，
沒結過婚，四十來歲。

參加相親活動十八年，
是箇中老手了。

哈啊啊。

唔，阿忠先生也這麼想吧。很奇怪吧？

相親十八年啊。分明是個美人，怎麼就結不成婚呢？

到目前為止跟多少人相過親？

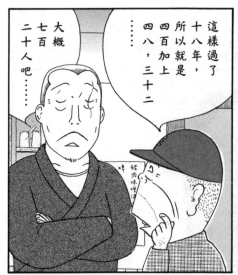

大概七百二十人吧……

……這樣過了十八年，所以就是四百加上四八，三十二四百，所以一年大約四十個人吧。

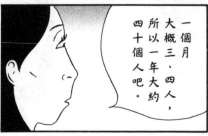

一個月大概三、四人，所以一年大約四十個人吧。

應該不只。符合條件的不多⋯⋯

住在東京，不要跟父母同住，不要小孩。

條件？

年收入超過一千萬日圓，雖然帥哥更好⋯⋯

還有，絕對不當家庭主婦。

⋯⋯

條件會不會有點太多了？

是嗎？

喀啦

大家好。

惠理小姐是佐和子小姐唯一的朋友，兩人以前一起當雜誌的讀者模特兒時認識的。

二十年前──

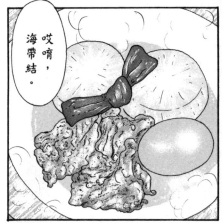

哎唷，海帶結。

要是佐和子今年能遇上好緣分就好了。

什麼啊，這種優越的口吻！自己離過兩次婚，還好意思說我。

我遲到了，抱歉。

喀啦

一四二

我來介紹，這位是稅務師松本先生。

大家好，我是松本。

歡迎光臨。

其實我們年初就同居了。

嗯。

噢……

惠理，妳的口味……變了？

佐和子，最好現實一點。我們已經不能挑三揀四了。知道嗎？

哇，牛筋好軟，入口即化！

是吧。

佐和子自暴自棄了一陣子，最近振作起來，再度開始相親活動。換了交友軟體之後，表示有興趣的人如潮水般湧來，她很開心。

可能是我多事，但佐和子的關東煮，我一定加海帶結。

關東煮，久等了。

我開動了。

來說有興趣的人太多了，正在篩選中。

相親進行得很順利？

我的字典裡沒有妥協兩個字⋯⋯

篩選啊，還是這麼硬氣呢。

是的⋯⋯

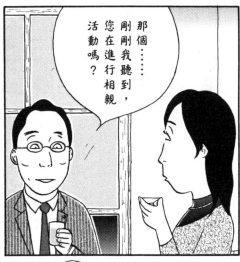

那個⋯⋯剛剛我聽到，您在進行相親活動嗎？

如果可以的話，我也想參加。

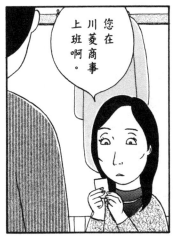

您在川菱商事上班啊。

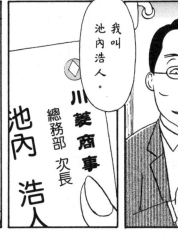

自我介紹遲了。

我叫池內浩人。

川菱商事
總務部 次長

池內 浩人

因為一見鍾情啊。

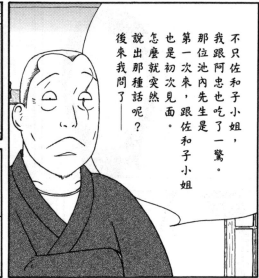

不只佐和子小姐，我跟阿忠也吃了一驚。那位池內忠先生是第一次來，跟佐和子小姐也是初次見面。怎麼就突然說出那種話呢？後來我問了——

哎唷……

那天他們交換了聯絡方式，各自離開了。

嗯……

還有這種事啊……

一四六

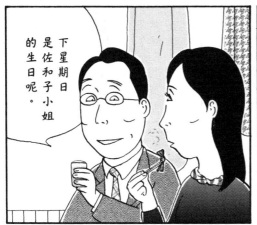

下星期日是佐和子小姐的生日呢。

在那之後，兩人交往得很順利。

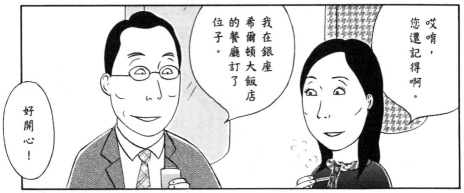

哎唷，您還記得啊。

我在銀座希爾頓大飯店的餐廳訂了位子。

好開心！

佐和子小姐生日的那天晚上——

咚啦
咚啦

差不多了吧。

八成是的。

那個男人，太渣了！

怎麼啦？

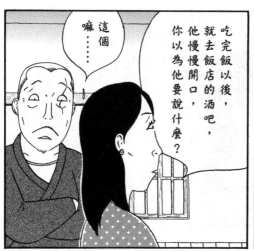

吃完飯以後，就去飯店的酒吧，他慢慢開口，你以為他要說什麼？

這個……嘛

我不記得了，但十年以前我好像跟那個男人約會過三次，然後把他甩了。他一直記恨到現在，就等著機會報復我……

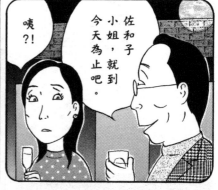

佐和子小姐，今天為止吧。

咦?!

他好像一直無法忘懷佐和子小姐呢。

一年後，佐和子小姐跟交友軟體上篩選剩下的男人結婚了。那個男人是十七年前被她拒絕過一次的對象。

清
口
菜

美利堅煎餅寄語

我第一次把波本酒寄在那家店裡，是進入公司後的第二年，一九八六年（昭和六十一年）的事。

在那之前，公司的前輩帶我去過兩三次，拿到夏季獎金那天，我自己一個人戰戰兢兢地去了。

「我想寄放一瓶酒。」我這麼說。

媽媽桑問我：「要哪一瓶？」

我看著吧台後面一整排的波本酒酒瓶。

「要那瓶上面有玫瑰花的。」

從此之後三十七年來，我都喝著酒標上有四朵玫瑰花的玫瑰波本威士忌。

這條街上的店也賣單杯，但大部分人都在店裡寄酒喝。寄了酒之後，一個位子附開胃小菜，只要一千到一千五百日圓，可以一直喝到關門為止。（水和冰塊免費，碳酸水和下酒菜另外付費。）

這條街，指的就是新宿黃金街。正確說來，這塊地區有兩條小路，以及跟小路平行橫貫期間熱鬧的花園一番街、三番街、五番街、八番街和招財通。以前東京都電（路面電車）的支線還經過四季路和花園神社之間。在這塊並不寬闊的地區，密密麻麻擠了將近三百家殘留著昭和氛圍的小酒吧跟餐飲

店。傳說以前作家、漫畫家、新聞記者、編輯和電影舞台工作人員，都會在這裡高談闊論，飲酒爭執。

那個地區的房舍多半是細長的三層木造建築，以前這裡還叫做「青線」的時候，是紅燈區，沿著非常狹窄的樓梯上樓，就是風月場所。我開始去那裡的時候，黯淡的招牌下會出現穿著女裝的同志媽媽桑站街，也有抱著吉他的街頭樂手，還會傳來因為喝多了酒而沙啞的拉客聲：「喏，要不要過來玩啊？」充滿了曖昧的氣氛。（現在不知道為什麼，已經變成外國觀光客蜂擁而至的神奇街區了……）

這些店家多是吧台僅容五人到七、八人的窄小空間，當時充滿個

性的媽媽桑們是每家店的招牌。

我寄酒的店在花園五番街，當時媽媽桑三十來歲，叫做瑪莉，店裡各種小菜都非常美味。瑪莉留著短髮，夏天穿著馬球衫，冬天是毛衣外面繫著圍裙，看起來一點都不像媽媽桑，常客都叫她瑪莉。據說有段時間還當過演員，在有名的電視劇裡露過臉，也拍過廣告。她性情爽朗，是個正直又頑固，個性很彆扭的人。她不會矯飾偽裝，所以常客也多半是這樣的人，我的個性也差不多是這樣，所以很容易就融入環境，常常造訪。

下了班後一個人過去，一面喝酒一面吃著剛做好熱騰騰的玉子燒，跟瑪莉和其他常客聊天。不知

不覺間蒐集了很多漫畫的素材。

這家店就是《深夜食堂》漫畫的原點。漫畫裡畫的「鮪魚餅乾」、「油漬沙丁魚」、「拿波里烏龍麵」不行，一定要走過那條街的小巷，來到盡頭的那家店裡，看到瑪莉站在吧台後，常客紛來杳至，店名叫這家店，《深夜食堂》就不是現在這個樣子。

從老家（高知縣四萬十市）來東京的朋友、我熟悉的人、對我來說非常重要的人，我都帶去這家店過。雖然是這麼特別的一家店，我卻很漫不經心。因為不管我什麼時候去，店裡都有空位，只要想去，店裡的燈都亮著。

七月瑪莉住院了。七月中曾經出院過，但後來身體又不好起來，就一直沒開店。

我悵然若失。去了將近四十年的店一關門，我變得不知如何是好。要喝酒的話哪裡都能喝，但是都是這家店的菜單。我要是沒有去在吧台後，常客紛來杳至，店名叫「REKAN」的那家店才對，不是它就不行。

現在，我只期望瑪莉早日康復。

安倍夜郎

本文是刊登在老家發行的免費季刊《HATAMO~RA》上的文章。二〇二四年二月，REKAN在常客的惋惜聲中結束了營業。

※改寫自作者刊登於高知縣西南地區的情報雜誌《HATAMO~RA》2023年秋冬刊上的專欄文章。

深夜食堂YO328

深夜食堂
28

作者
安倍夜郎（Abe Yaro）
一九六三年二月二日生。曾任廣告導演。二〇〇三年以
《山本掏耳店》獲得「小學館新人漫畫大賞」，之後正
式在漫畫界出道，成為專職漫畫家。
《深夜食堂》在二〇〇六年開始連載，二〇一〇年獲得
「第五十五回小學館漫畫賞」及「第三十九回漫畫家協
會賞大賞」。由於作品氣氛濃郁、風格特殊，七度改編
影視。二〇一五年首度改編成電影，二〇一六年再拍電
影續集。

譯者
丁世佳
以文字轉換糊口已逾半生，除《深夜食堂》、《舞伎家
的料理人》外，尚有英日文譯作散見各大書店。近日
重操舊業，再度邁入有聲領域，敬請期待新作。

裝幀設計　黑木香
原書美術設計　山田和香 +Bay Bridge Studio
版面構成　張添威
內頁排版　呂昀禾
手寫字體　鹿夏男、吳偉民、黃蕾玲
行銷企劃　黃蕾玲、陳彥廷
主　編　詹修蘋
版權負責　李家騏
副總編輯　梁心愉

初版一刷　二〇二四年六月二十四日
定價　新臺幣二四〇元

ThinKingDom 新経典文化

發行人　葉美瑤
出版　新經典圖文傳播有限公司
地址　臺北市中正區重慶南路一段五七號一一樓之四
電話　02-2331-1830　傳真　02-2331-1831
讀者服務信箱　thinkingdomtw@gmail.com

總經銷　高寶書版集團
地址　臺北市內湖區洲子街八八號三樓
電話　02-2799-2788　傳真　02-2799-0909
海外總經銷　時報文化出版企業股份有限公司
地址　桃園市龜山區萬壽路二段三五一號
電話　02-2306-6842　傳真　02-2304-9301

版權所有，不得擅自以文字或有聲形式轉載、複製、翻印，
違者必究
裝訂錯誤或破損的書，請寄回新經典文化更換

深夜食堂28 / 安倍夜郎作；丁世佳譯. -- 初版.
-- 臺北市：新經典圖文傳播有限公司, 2024.6.24-150
面；14.8×21公分
ISBN 978-626-7421-35-2（第28冊：平裝）
EISBN 978-626-7421-32-1